名家篆書叢帖

孫寶文 編

上海辭書出版社

胡澍篆書節錄韓詩外傳

傳之蒙也。指事者，視而可識，察而見意，上下是也。象形者，畫成其物，隨體詰詘，日月是也。形聲者，以事為名，取譬相成，江河是也。會意者，比類合誼，以見指撝，武信是也。轉注者，建類一首，同意相受，考老是也。假借者，本無其字，依聲託事，令長是也。

王者之水用傳往見
社稷之臣之內
王承不之爲何之仁義
之如傳王者聽莫

福莫大於見善之樂可
觀額聲可得不聽諸曰光民
方夫之見善之樂可得不
誨正胡澍書呈
義明謀之博

蔭方夫子大人誨正
胡澍書呈

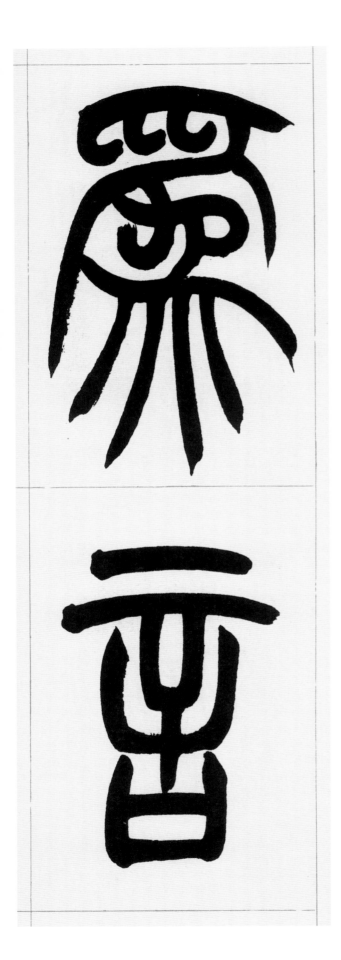

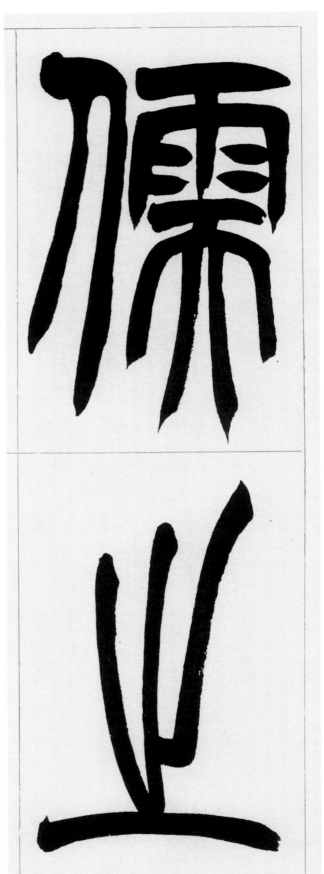

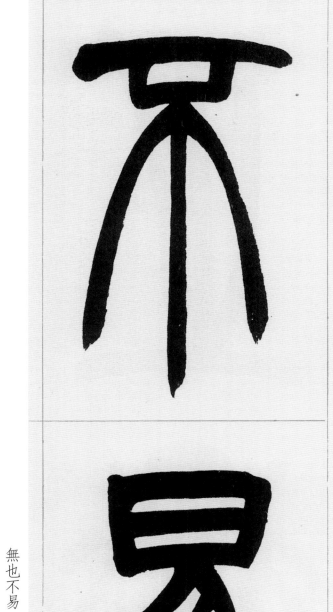

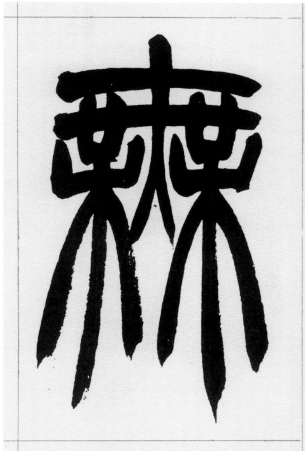

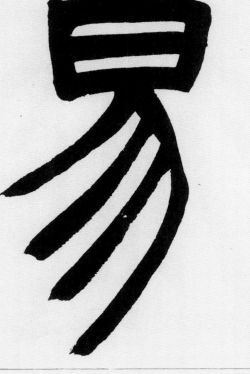

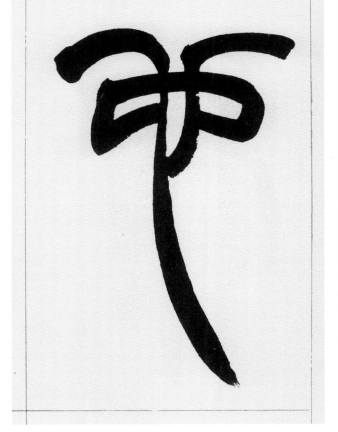

無也不易

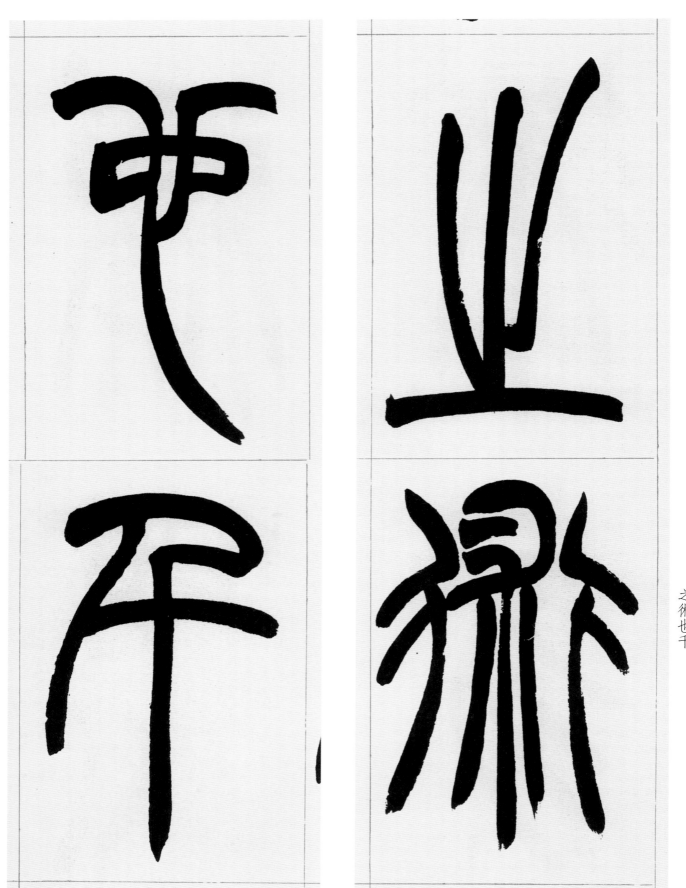

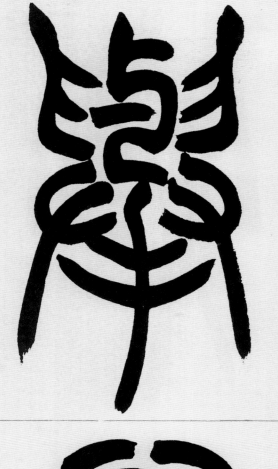

舉萬變其

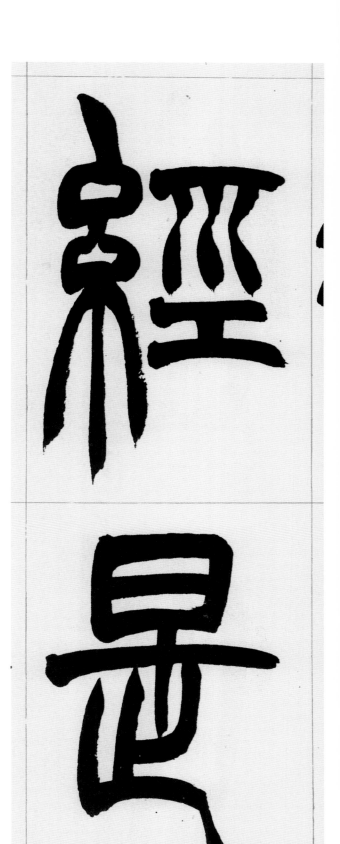

經是也若

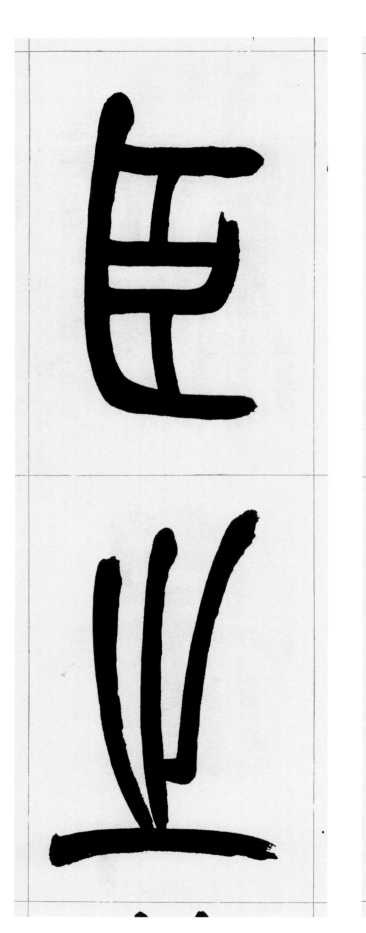
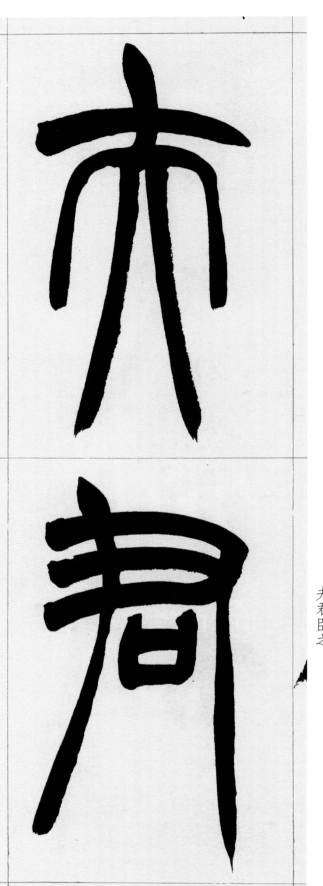

夫君臣之

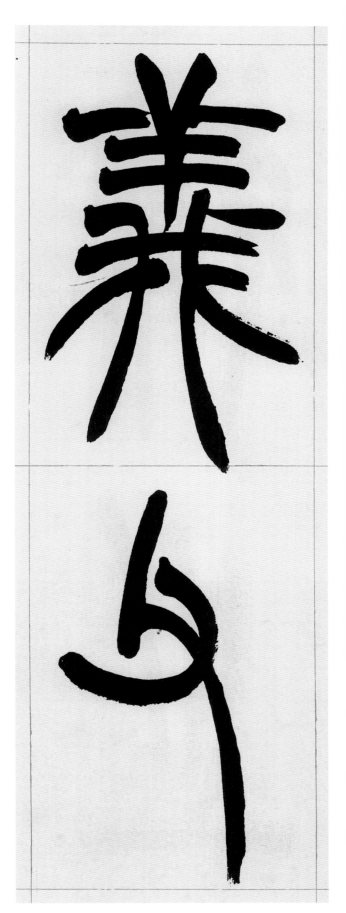

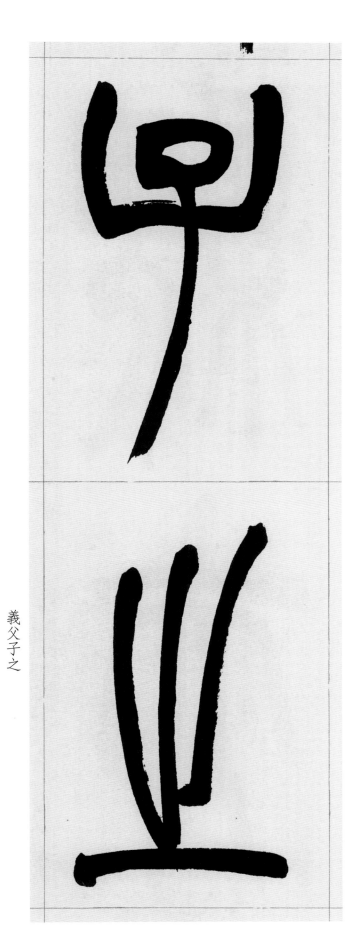

義父子之

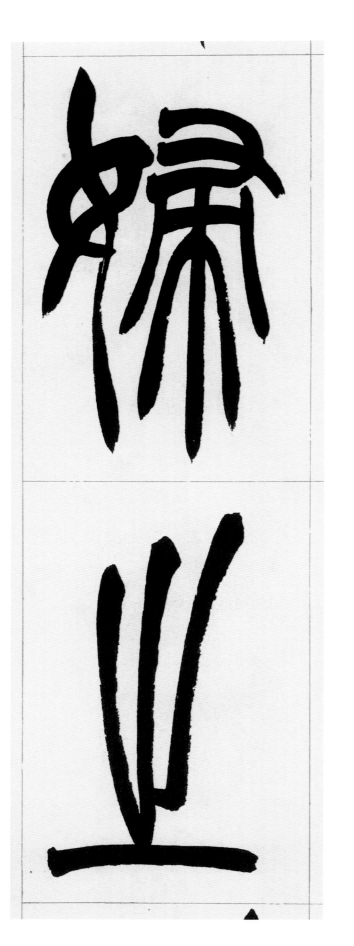
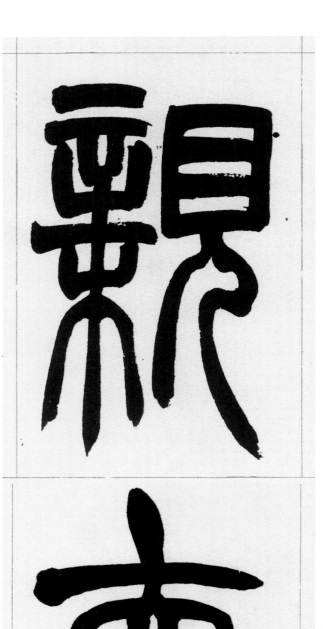
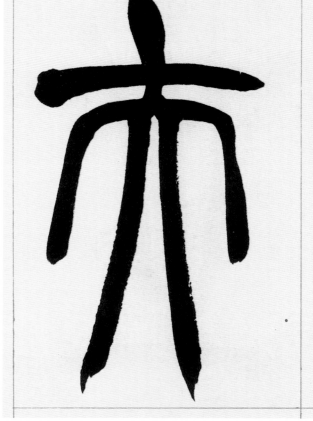

親夫婦之

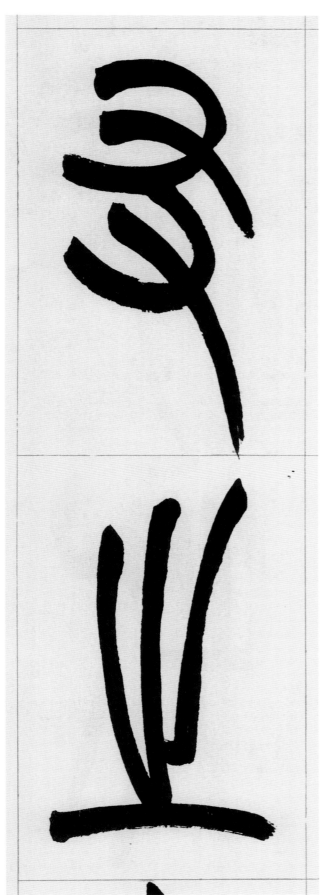

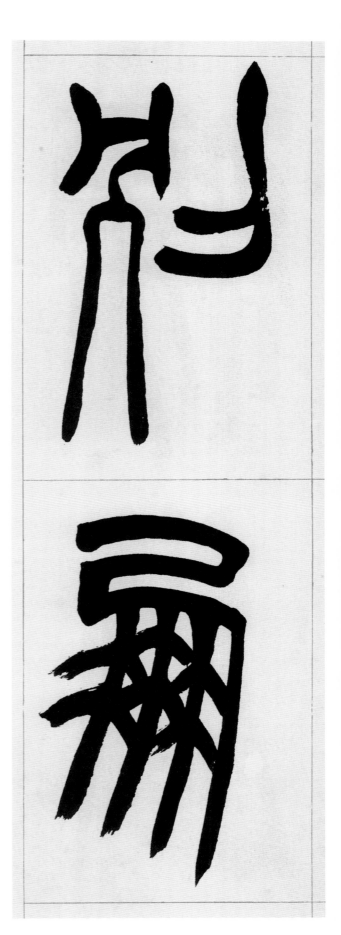

别朋叕之

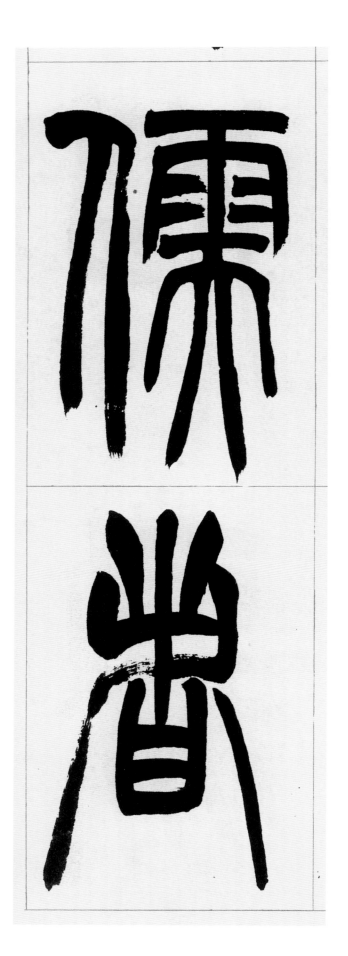

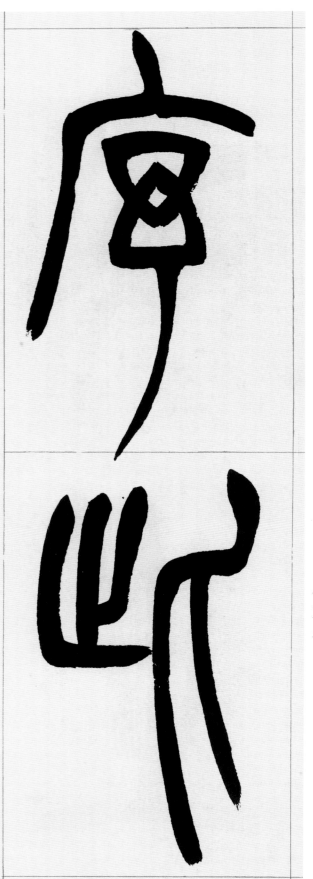

所謹守日

切磋而不

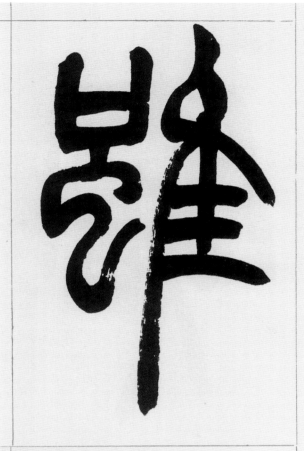

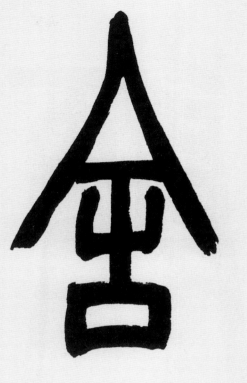

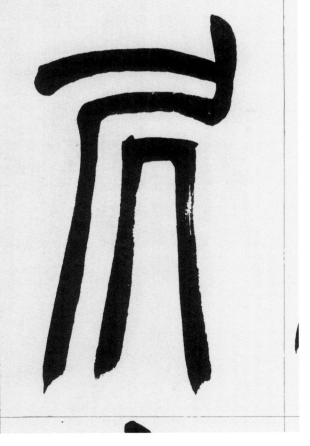

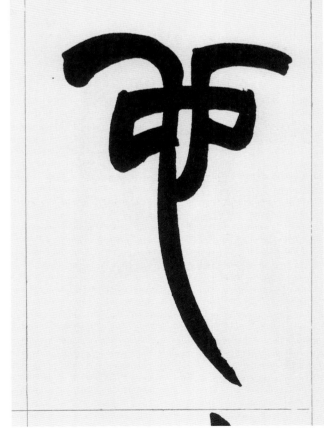

舍也雖居

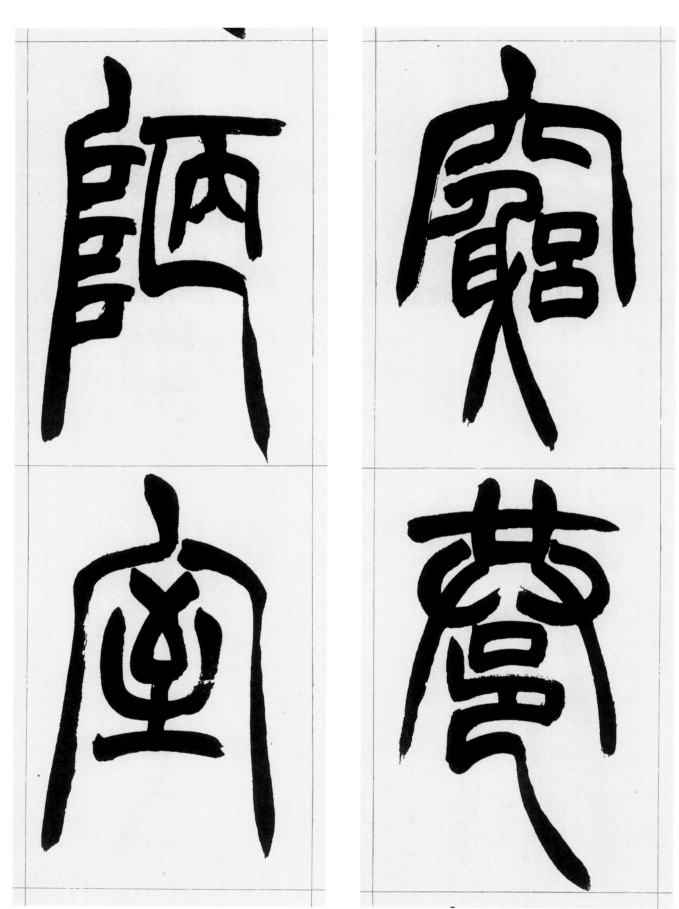

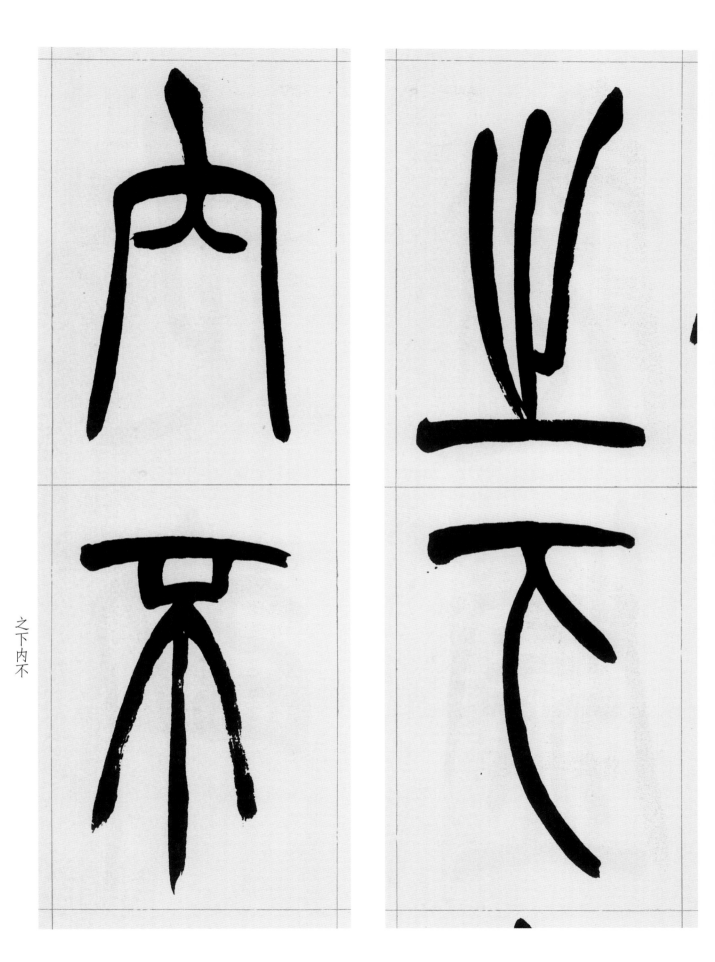

之下内不

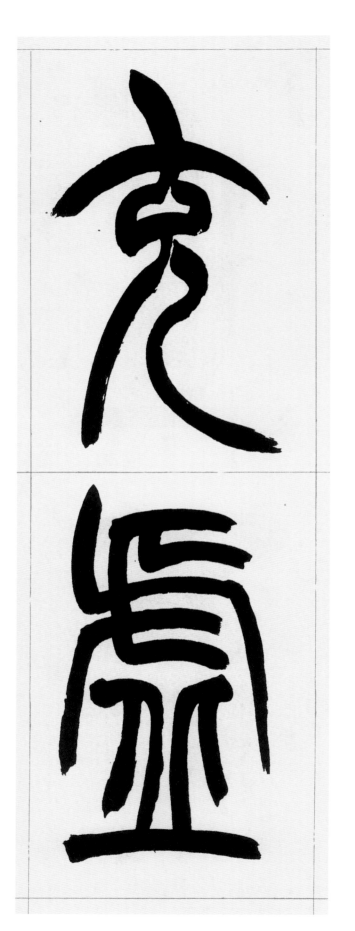

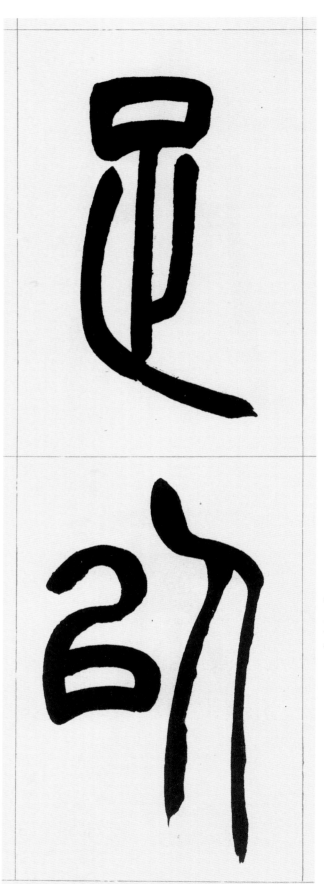

足以充虚

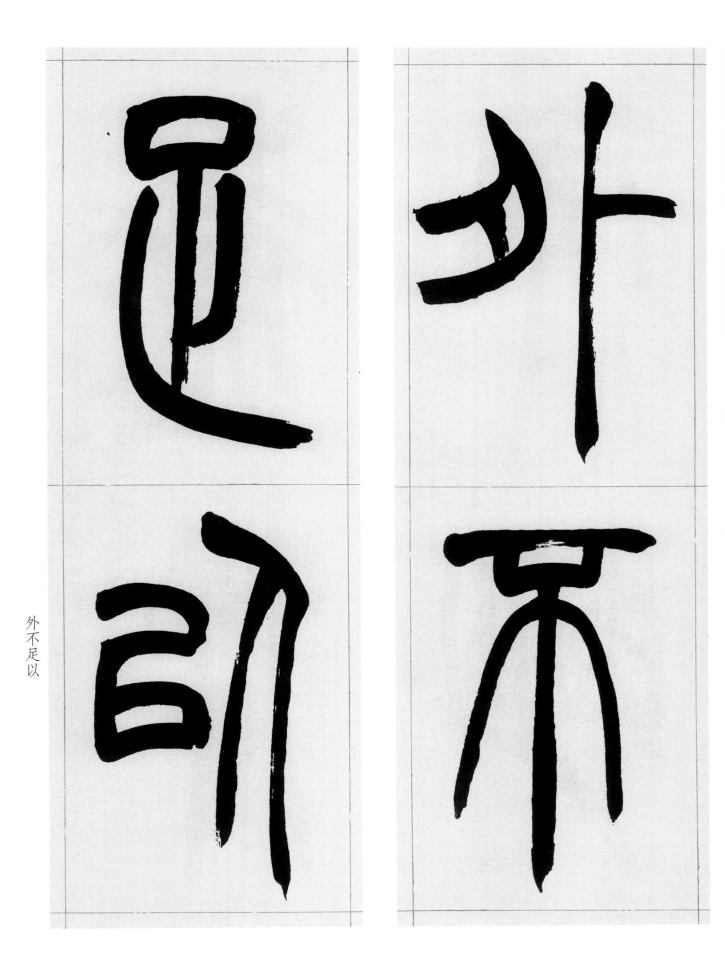

外不足以

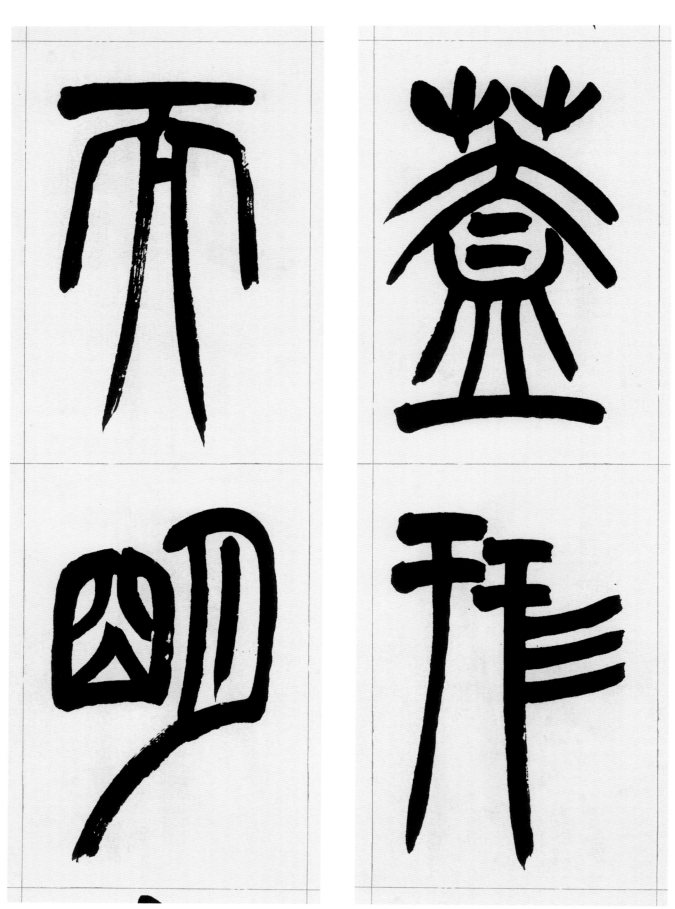

盖形而明

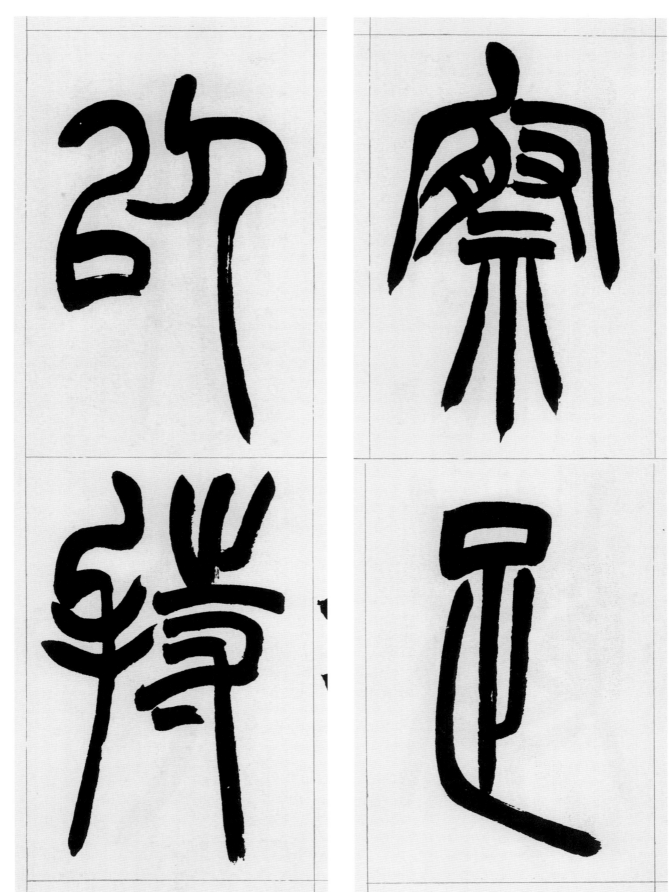

察足以持

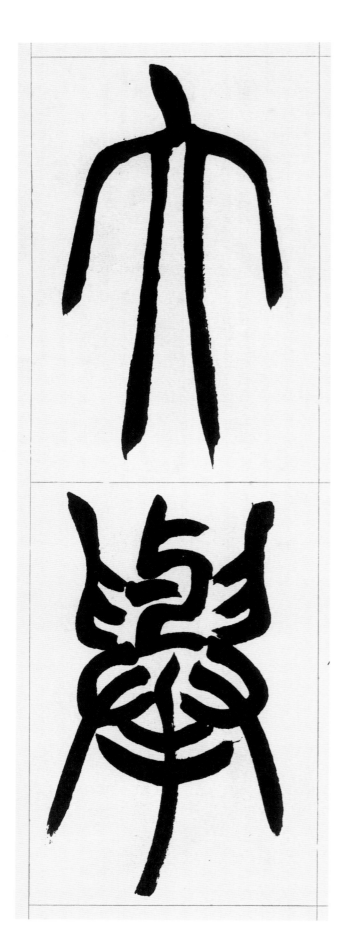

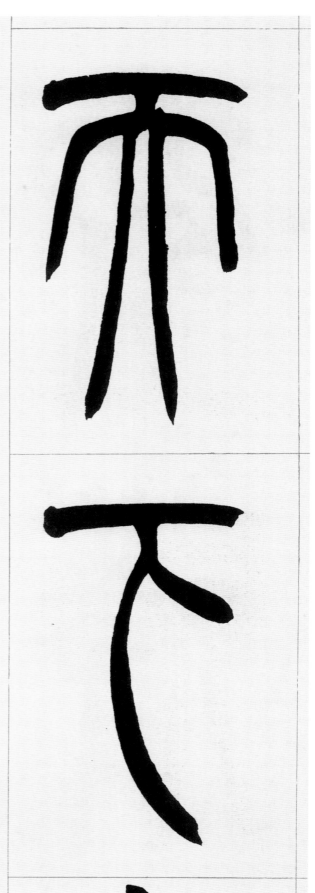

天下大擧

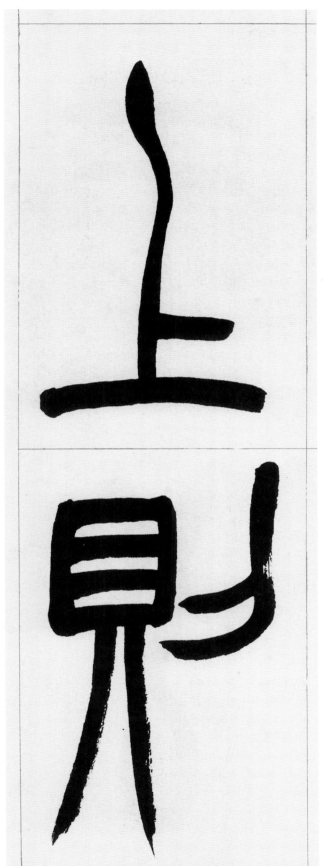

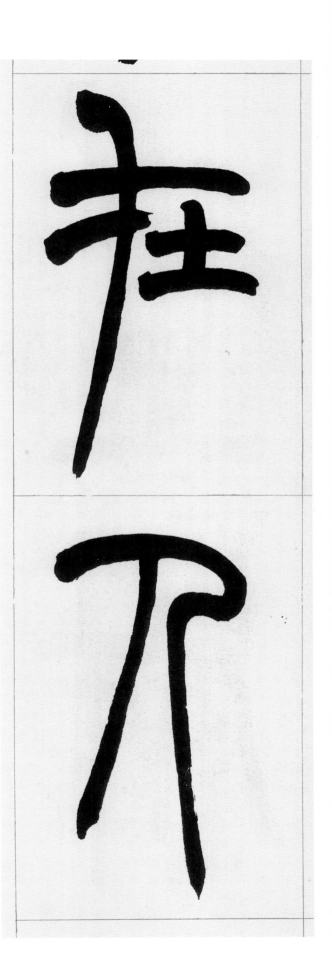

在人上則

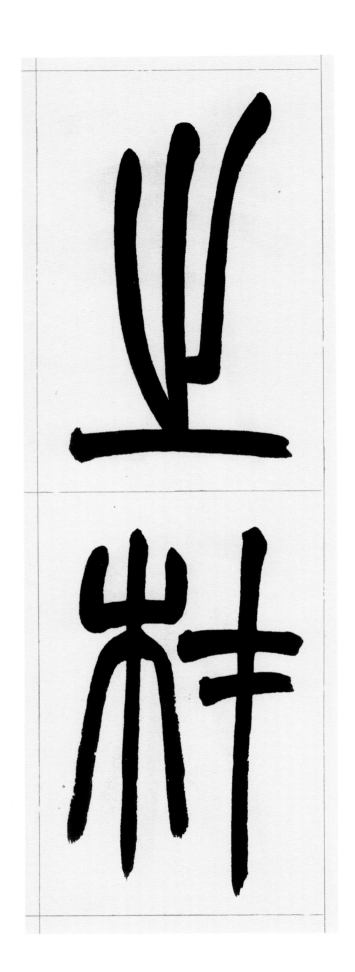

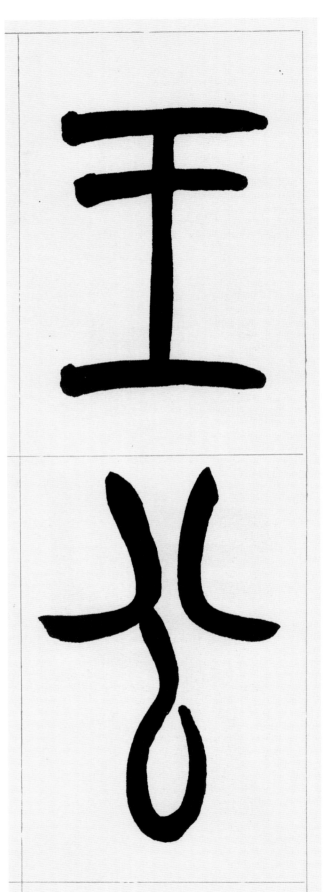

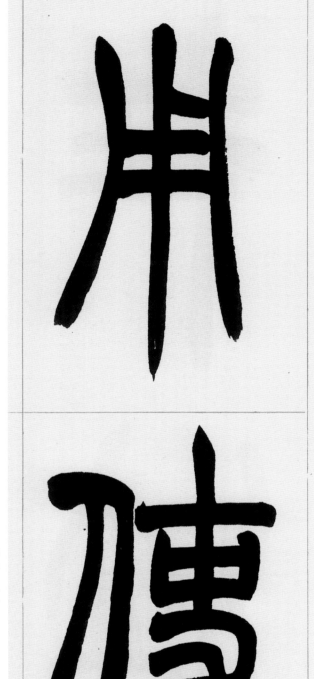

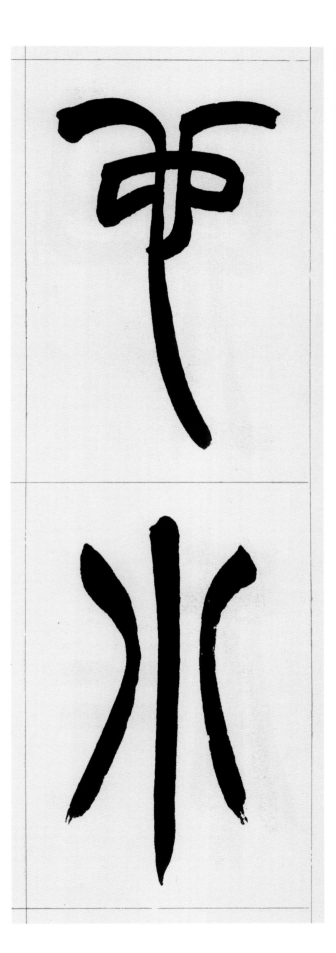

也
小
用
使

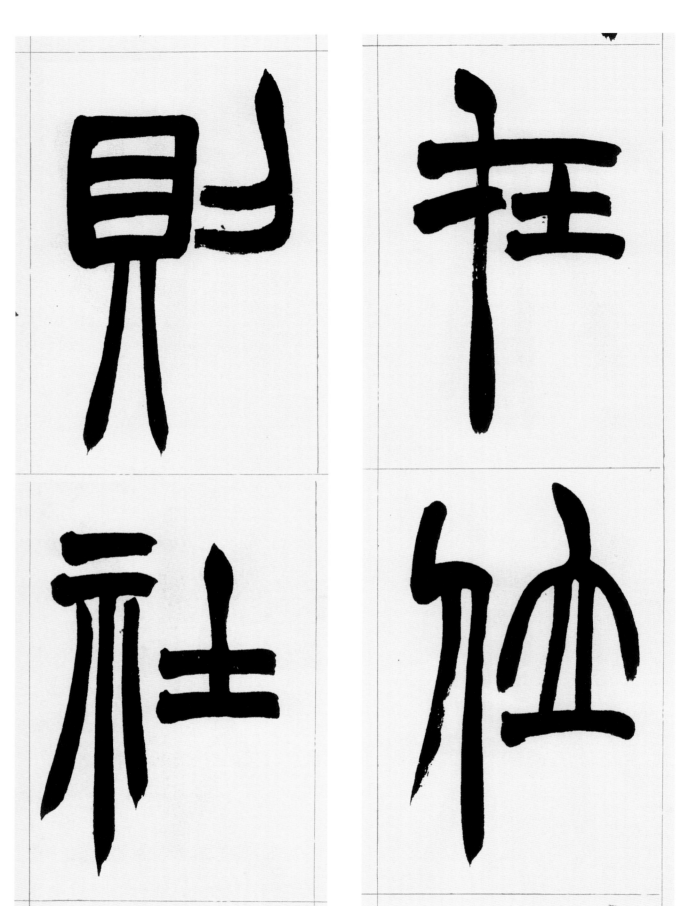

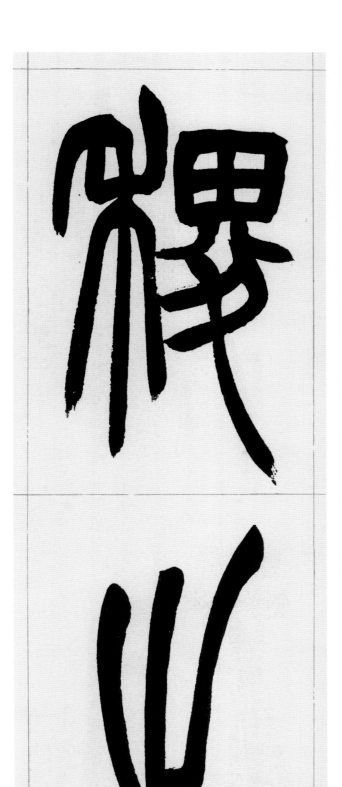

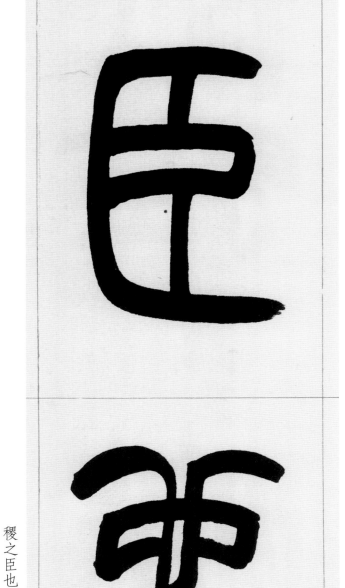

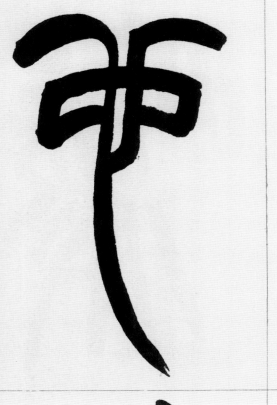

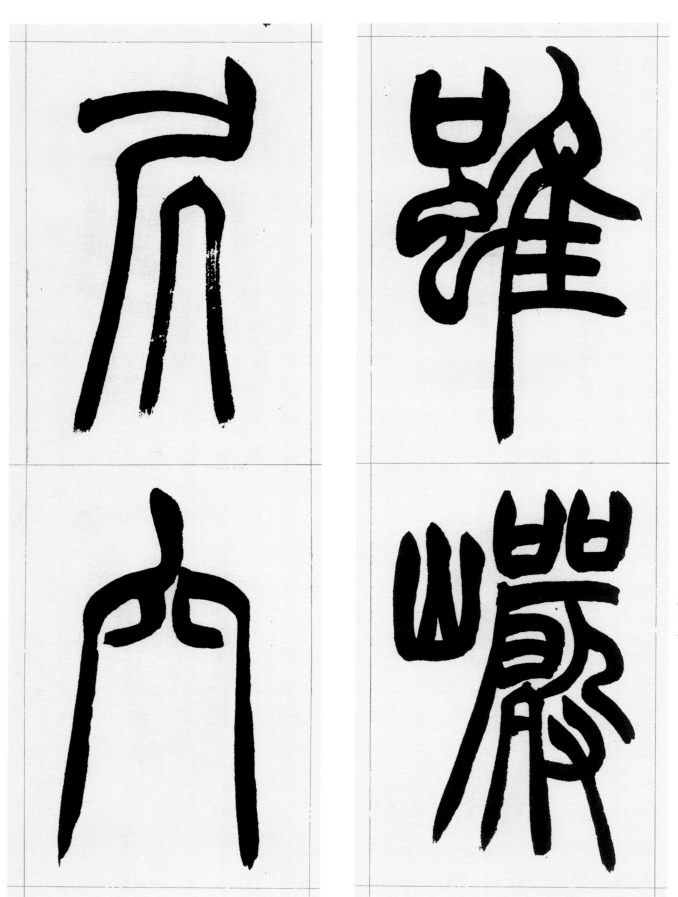

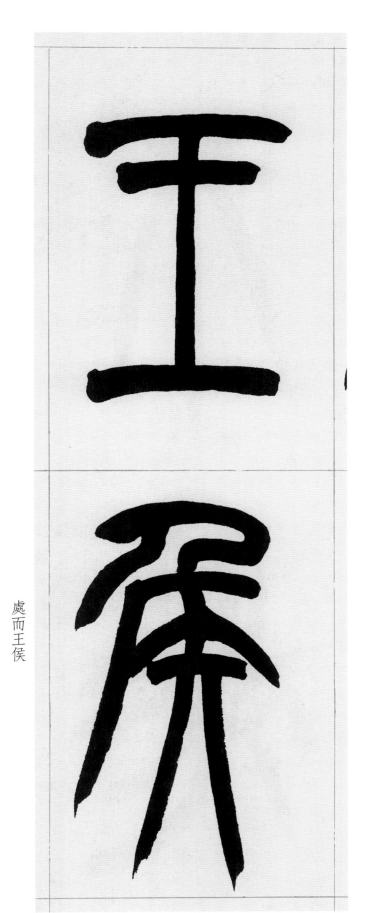

處而王侯

名何也仁

義之化存

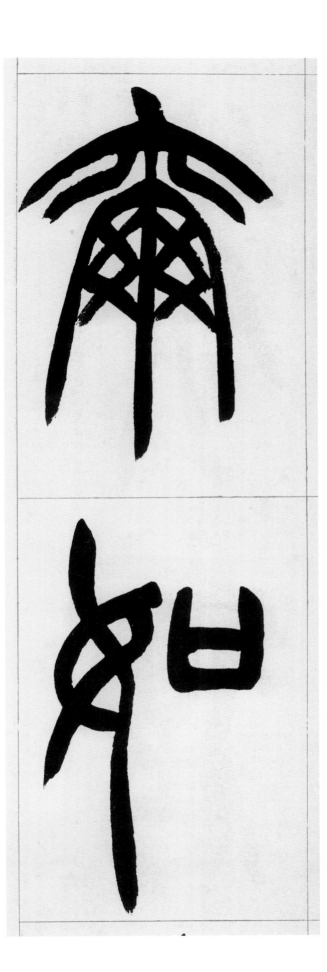

爾如使王

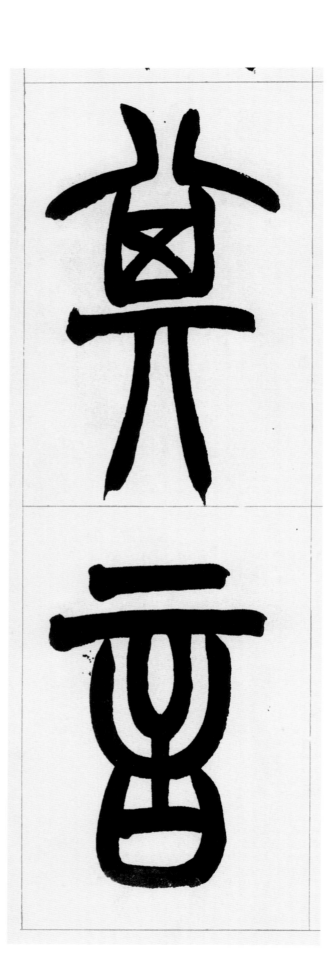
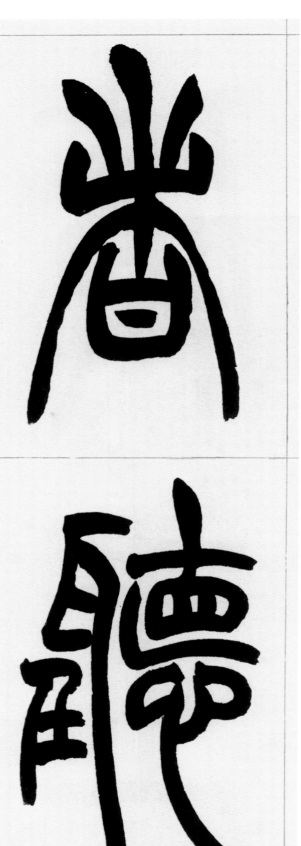

者聽其言

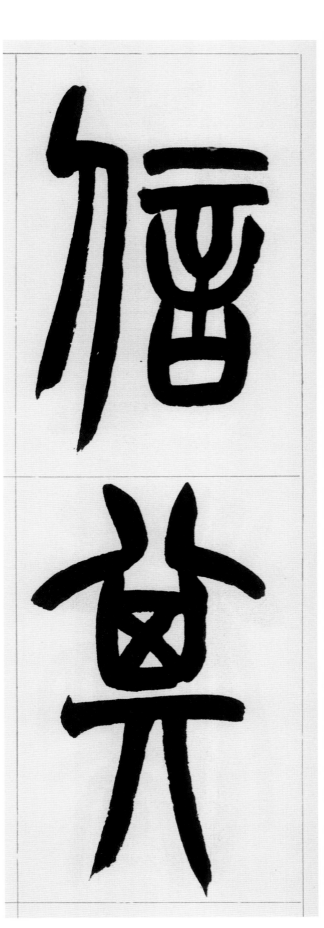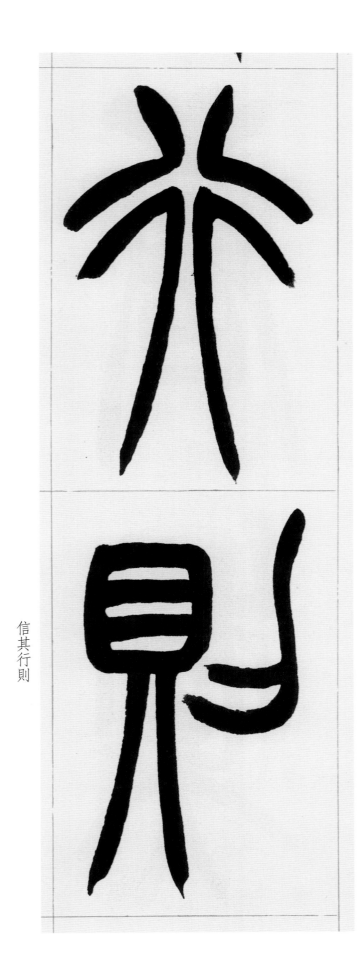

信其行則

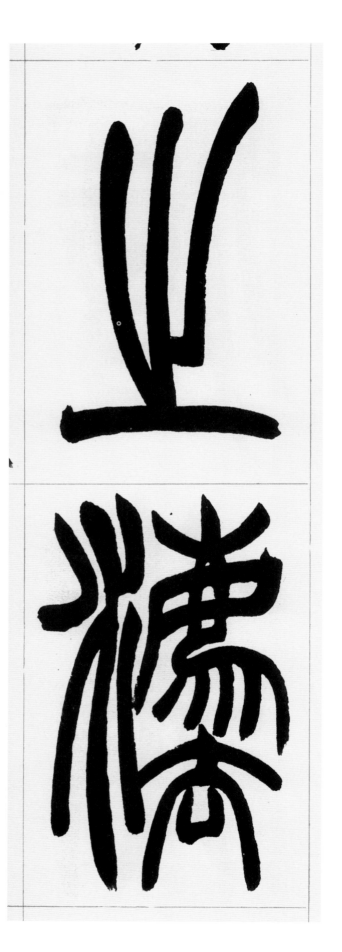
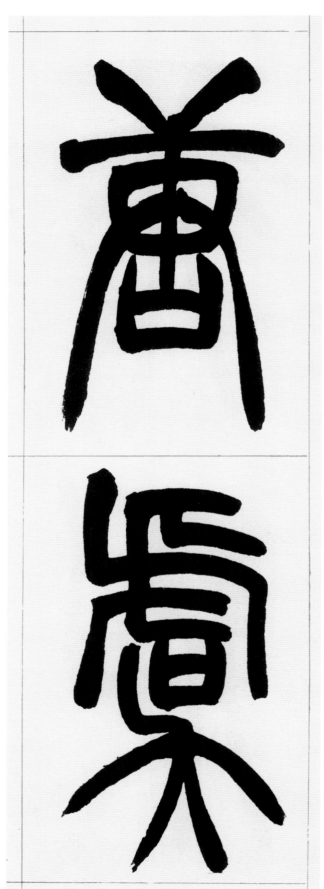

唐虞之際

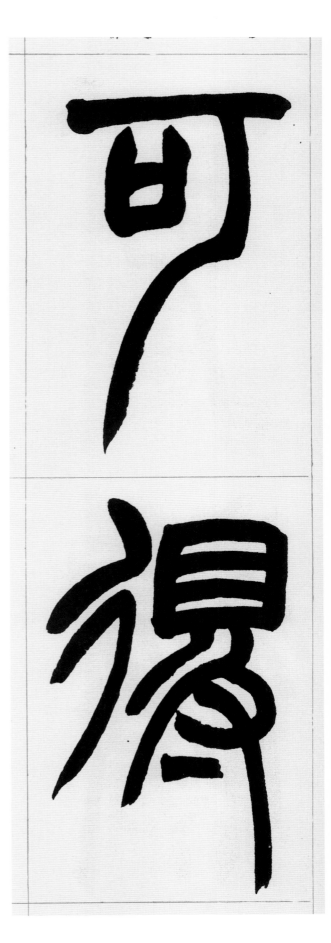

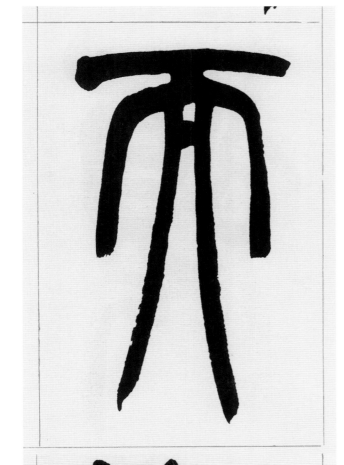

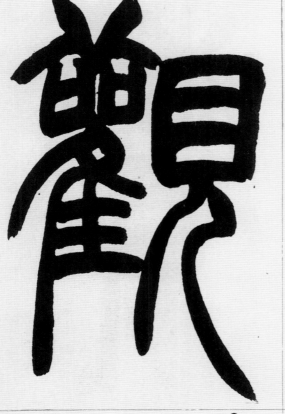

可得而觀

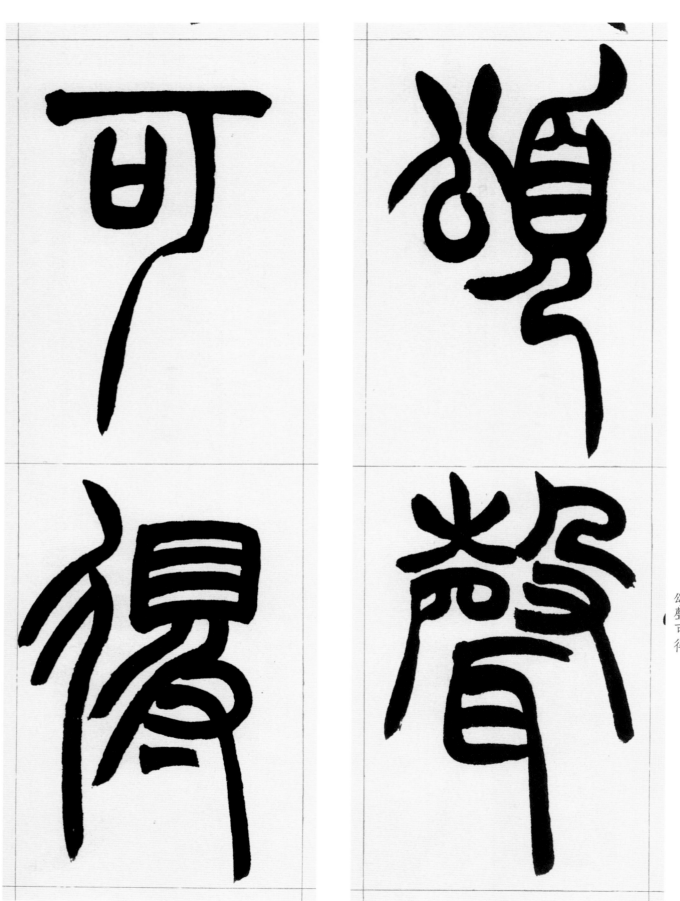

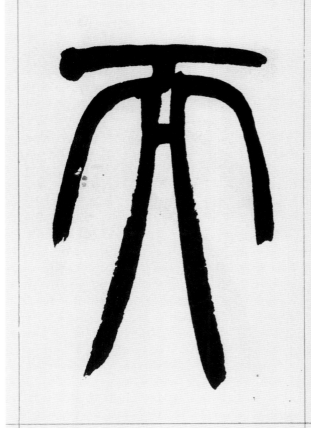

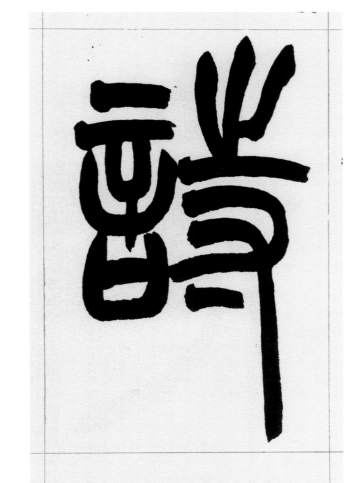

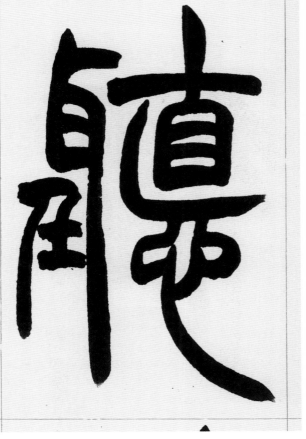

而聽詩曰

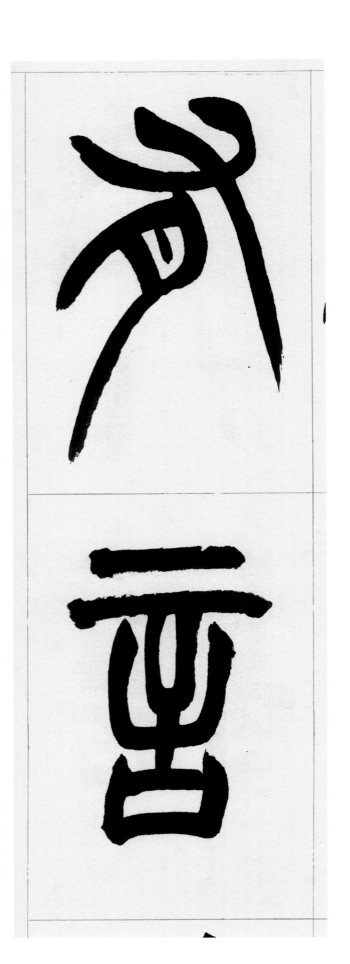

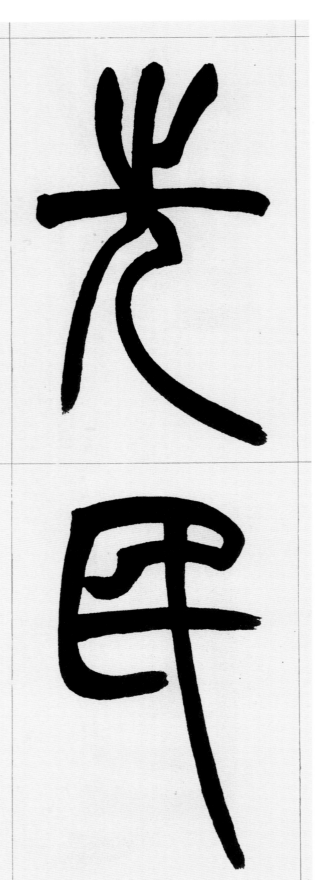

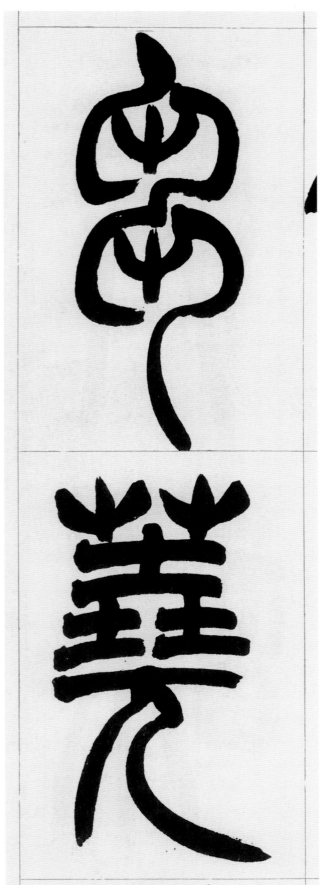

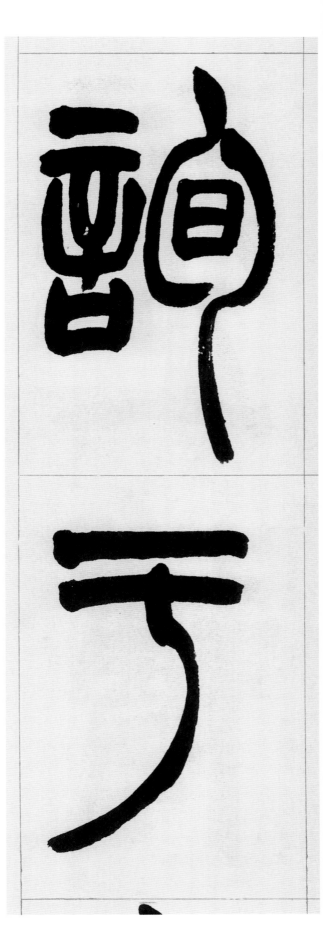

詢于芻蕘

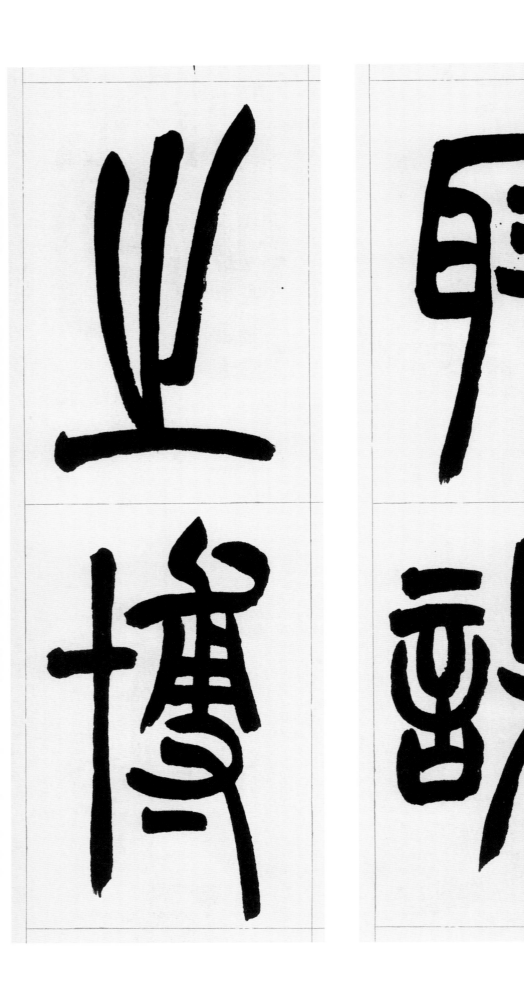

陰方夫子

也　蔭方夫子

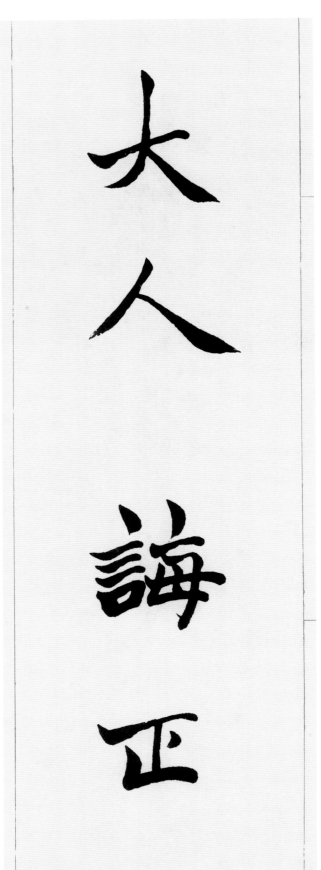

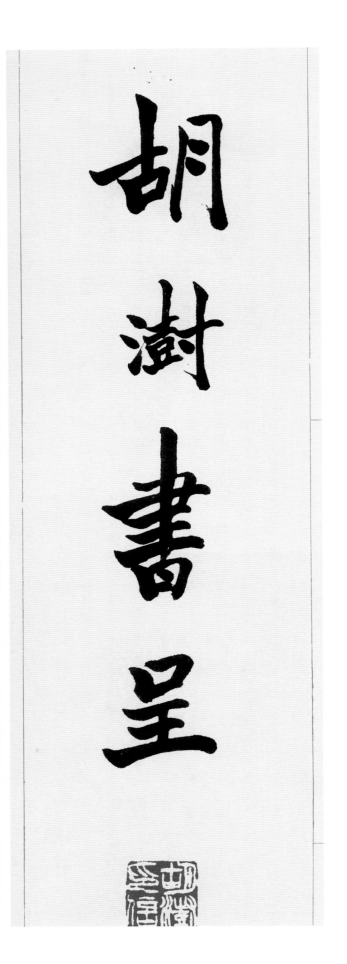

大人誨正　胡澍書呈